ESTO NO ES (solo) UN DIARIO PLUS

ÉCHALE CREATIVIDAD A TU VIDA...
PÁGINA A PÁGINA

ADAM J. KURTZ
(UN TÍO DEL MONTÓN)

TRADUCCIÓN DE MANU VICIANO
(OTRO MÁS)

PLAZA **⊞** JANÉS

Penguin
Random House
Grupo Editorial

Título original: 1 Page AT A TIME
Primera edición en este formato: MAYO DE 2021

© 2014, ADAM J. KURTZ
TODOS LOS DERECHOS RESERVADOS, INCLUIDOS LOS DE REPRODUCCIÓN PARCIAL O TOTAL
EN CUALQUIER FORMATO. PUBLICADO POR ACUERDO CON PERIGEE,
MIEMBRO DE PENGUIN GROUP (USA) LLC, PENGUIN RANDOM HOUSE COMPANY
© 2014, 2021, PENGUIN RANDOM HOUSE GRUPO EDITORIAL, S. A. U.
TRAVESSERA DE GRÀCIA, 47-49. 08021 BARCELONA
© 2014, MANUEL VICIANO DELIBANO, POR LA TRADUCCIÓN

PRINTED IN SPAIN - IMPRESO EN ESPAÑA

ISBN: 978-84-01-02544-0
Depósito legal: B-2.749-2021

COMPUESTO EN M. I. MAQUETACIÓN, S.L.

IMPRESO EN LIMPERGRAF
BARBERÀ DEL VALLÈS (BARCELONA)

L025440

ESTE LIBRO PUEDE SER
cualquier cosa:

- ☐ UN DIARIO
- ☐ UN RECUERDO PARA EL FUTURO
- ☐ UN CALENDARIO
- ☐ UN AMIGO
- ☐ TODAS LAS ANTERIORES

esto

no es más

que papel

¡LO demás ES COSA TUYA!

(CON UN POCO DE AYUDA)

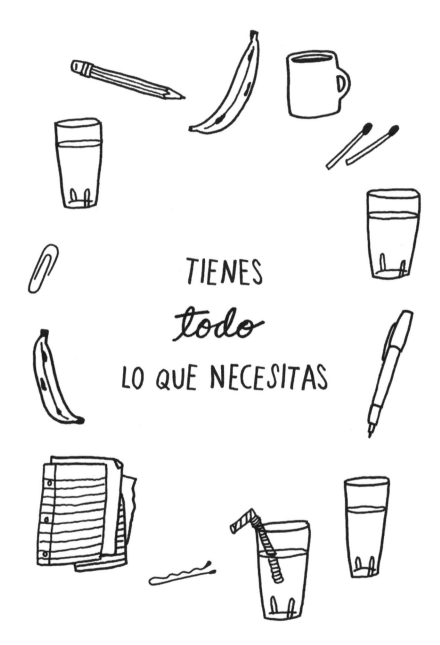

TIENES *todo* LO QUE NECESITAS

✓ ¡PRESENTACIÓN COMPLETADA!
████████████████ 100 %

REGISTRARTE SOLO TE COSTARÁ UN MOMENTO.

NOMBRE: _____

FECHA: _____

(SIGUIENTE) (CANCELAR)

ELIGE LOS SENTIMIENTOS CON LOS QUE *MÁS* TE IDENTIFICAS

- [] ¡QUÉ FELIZ SOY DE ESTAR VIVO!
- [] TENGO QUE SEGUIR INTENTÁNDOLO
- [] TODO ES POSIBLE
- [] EL AMOR ES UNA CHORRADA (PERO YO QUIERO, PORFA)
- [] ME DA MIEDO LA MUERTE, PERO COMPRENDO QUE ES INEVITABLE
- [] ME PREOCUPO MÁS DE LOS DEMÁS QUE DE MÍ MISMO
- [] INTERNET ES APABULLANTE, PERO NO PUEDO PARAR
- [] SÉ EL CAMBIO QUE QUIERAS... Y TODO ESO
- [] LA GENTE PUEDE CAMBIARSE A SÍ MISMA, Y ESO ME INCLUYE
- [] SI PUEDO SUPERAR ESTO, PODRÉ SUPERAR CUALQUIER COSA
- [] TENGO «ALGO ESPECIAL» QUE SIEMPRE ME IMPULSARÁ A SEGUIR ADELANTE
- [] OYE, ESTE LIBRO ES UN POCO INTENSO, ¿NO?

¿QUÉ HORA ES?

ARRIÉSGATE Y HAZ ALGO QUE
NO HAYAS HECHO NUNCA.

PIENSA EN ALGO QUE TE PROVOQUE
INSEGURIDAD Y ESCRÍBELO
CON LETRAS ENORMES.
¡LLENA LA PÁGINA ENTERA!
MÍRALO FIJAMENTE. LUEGO PASA
LA PÁGINA.

DESCRIBE ALGUNA COSA QUE HAYAS
VISTO HOY EN EL SUELO
(¿DÓNDE ESTABA? ¿QUIÉN LA PUSO AHÍ?)

¿CÓMO TE LLAMAS?
¿POR QUÉ TE LLAMARON ASÍ
Y QUIÉN LO DECIDIÓ?
¿QUÉ SIGNIFICA?
¿TIENES ALGÚN MOTE?

¡ANOTA UN SECRETO
EN LA OSCURIDAD!

> CÓPIALO 20 VECES...
> ¡O HASTA QUE TE ENTRE EN LA CABEZA!

PUEDO HACER LO QUE ME PROPONGA

¡SALTE
DE LA
CUADRÍCULA!
¡IMPROVISA!

RELLENA TU LISTA PARA UN DÍA DE RESFRIADO FUERTE:

- ☐ BEBER MUCHO LÍQUIDO
- ☐ PAÑUELOS DE PAPEL
- ☐ VITAMINA C
- ☐ UN POCO DE CARIÑO
- ☐
- ☐
- ☐
- ☐
- ☐
- ☐
- ☐
- ☐

QUERIDA MAMÁ:

ESCRIBE UNA CARTA A TU MADRE

Tú
📍ALGÚN SITIO

🕐 **28m**

DIBUJA LO QUE HAS COMIDO,
O EL CIELO, O LO QUE SEA

47 ME GUSTA

DESCRÍBETE EN 15 PALABRAS,
YA SEA EN UNA FRASE
O EN FORMA DE LISTA.

ESTO ES TODO LO QUE
HA SALIDO MAL HOY:

ASÍ ME SIENTO

☐ TODO ES UN FASTIDIO
☐ ALGUNAS COSAS SON UN FASTIDIO
☐ A VECES SOY UN FASTIDIO
☐ A VECES TODOS LOS DEMÁS SON UN FASTIDIO
☐ ¡NUNCA NADA ES UN FASTIDIO!
☐ TODO ES UN FASTIDIO A VECES
☐ PUES NADA, A FASTIDIARSE TOCA

PAQUETE BÁSICO DE CUIDADOS

¡LLENA ESTA CAJA DE COSAS RICAS!

1
PLÁTANO

NARRA CÓMO CONOCISTE A TU MEJOR AMIGO

PEGA UNA CUENTA DE RESTAURANTE
A ESTA PÁGINA CON CINTA ADHESIVA
Y ESCRIBE CÓMO HA SIDO LA COMIDA

NO TENGO EXCUSA, PERO...

¿CUÁL HA SIDO EL MAYOR DESAFÍO AL QUE TE HAS ENFRENTADO EN EL ÚLTIMO AÑO?

ESTE ESPACIO ES TUYO

¡CREA TUS PROPIOS CORAZONES CONVERSACIONALES!

HOY DEDICA UN MOMENTO
A OBSERVAR ALGO PEQUEÑO.
¿QUÉ HAS VISTO?

CREA UNA LISTA DE REPRODUCCIÓN PARA UNA FIESTA DE CUMPLEAÑOS:

1. THE GRATES
 «19 20 20»

2.

3.

4.

5.

6.

7.

8.

.

♡ ME HA GUSTADO
♡ ME HA GUSTADO
♡ ME HA GUSTADO ♡ ME HA GUSTADO
♡ ME HA GUSTADO ♡ ME HA GUSTADO
♡ ME HA GUSTADO ♡ ME HA GUSTADO

RESPIRA HONDO, CUENTA HASTA 10, REPITE

|||| ||||

ESCRIBE UNA CARTA A TU YO
DE DENTRO DE SEIS MESES

UNE LOS PUNTOS EN CUALQUIER ORDEN:

¿QUÉ VES?

APUNTA <u>5</u> AMIGOS QUE CREES QUE CONSERVARÁS PARA SIEMPRE:

1 _____

2 _____

3 _____

4 _____

5 _____

PEGA UN BILLETE DE AUTOBÚS,
TREN O AVIÓN A ESTA
PÁGINA CON CINTA ADHESIVA:
(¿ADÓNDE HAS IDO? ¿POR QUÉ?)

¡HOLA!
¿A QUÉ
VAS A
DEDICARTE
HOY?

PEGA AQUÍ UNA FOTO
PEQUEÑA O UNA IMAGEN,
¡Y LUEGO INTENTA
COPIARLA DEBAJO!

DIBUJA LA CASA DE TUS SUEÑOS
(¡O EL APARTAMENTO! ¡O EL CASTILLO!)

ESCRIBE DEBAJO UNA CITA QUE TE INSPIRE.
¡COMPÁRTELA EN INTERNET CON TUS AMIGOS!

DIBUJA TU PROPIA
TARJETA DE IDENTIFICACIÓN.
¿QUÉ DATOS REFLEJA? ¿CUÁLES
IMPORTAN?

¿EDAD? ¿ALTURA?
¿EN LA FOTO SALES SONRIENDO O NO?

CREA UNA LISTA DE REPRODUCCIÓN PARA SALIR A CORRER UN RATO:

1. WEEKENDS
 «RAINGIRLS»

2.

3.

4.

5.

6.

7.

8.

CONSERVA ALGUNOS SENTIMIENTOS EN LOS FRASCOS.
DIBUJA MÁS FRASCOS. ¡PODRÁS DISFRUTAR
DE LAS CONSERVAS EN LOS MESES DE FRÍO!

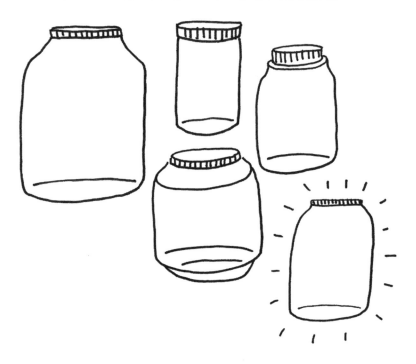

ESCRIBE UN DISCURSO PARA MOTIVARTE EN UN MAL DÍA
(¿QUÉ CARA PONES AL MAL TIEMPO?)

PLANES DE VIAJE: ¿QUÉ LUGAR EMBLEMÁTICO ES EL QUE MÁS TE APETECE VISITAR?

APUNTA AQUÍ TODO LO QUE TE MOLESTA
AHORA MISMO, Y AL ACABAR LIMÍTATE
A PASAR LA PÁGINA

✱ SOLO SOY UN LIBRO, PERO
CREO EN TI

¿CUÁL ES TU DESEO MÁS FERVIENTE PARA EL FUTURO?

ESCRÍBELO BIEN GRANDE

¿QUÉ ES LO QUE TE EMOCIONA?

APUNTA TU NOMBRE, SIN MÁS.
SIMPLEMENTE QUÉDATE AQUÍ
Y AHORA. YA ESTÁ.

PONTE UNA PRENDA AL REVÉS
DURANTE TODO EL DÍA
Y CUÉNTAME
QUÉ TAL HA IDO:

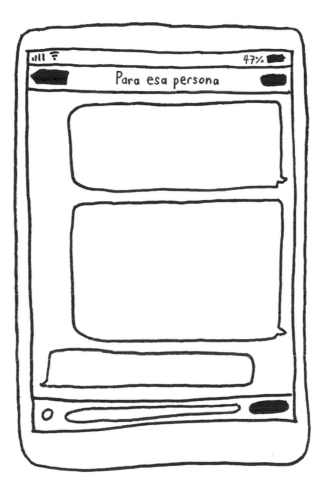

ESCRIBE ESE MENSAJE QUE NO ERES
CAPAZ DE ENVIAR AUNQUE
LO INTENTES

MAÑANA MADRUGA PARA VER SALIR EL SOL. ¿QUIÉN MÁS ESTÁ DESPIERTO? ¿CUÁNDO FUE LA ÚLTIMA VEZ QUE TE LEVANTASTE TAN PRONTO?

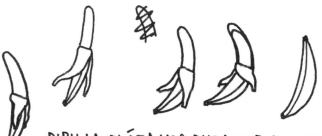

¡DIBUJA PLÁTANOS DURANTE 20 MINUTOS Y LUEGO SAL DE CASA!

¡ERES UNA ESTRELLA!
PROBABLEMENTE. ¿CÓMO SE
LLAMARÍA LA PELÍCULA DE TU VIDA?
¿QUIÉN TE INTERPRETARÍA A TI?
¡DIBUJA EL CARTEL!

LAS OCHO MEJORES PORCIONES DE PIZZA

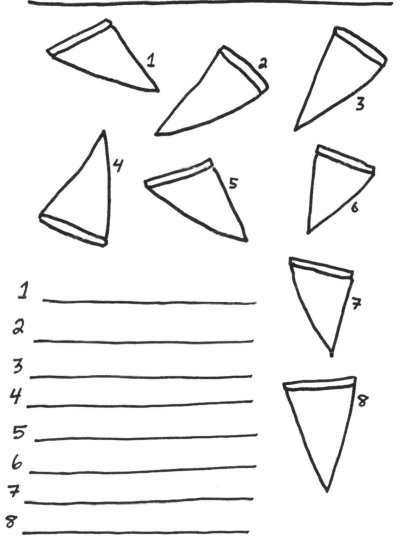

1 _____
2 _____
3 _____
4 _____
5 _____
6 _____
7 _____
8 _____

¿CUÁNTAS COSAS SE TE OCURREN QUE PUEDAS COMPRAR POR 1 €?

¿CUÁNTAS COSAS SE TE OCURREN QUE NO SE PUEDAN COMPRAR?

COMPARTE ESTA PÁGINA CON UN AMIGO

ESCRIBID UNA NOTA
A VUESTROS YOS DEL FUTURO.

LAS COSAS SON LO QUE
SE HACE CON ELLAS...
ASÍ QUE ¡HAZ ALGO!

PEGA ALGUNA COSA BRILLANTE
EN ESTA PÁGINA.
¿DE DÓNDE HA SALIDO?

NO PRESTES DEMASIADA ATENCIÓN A LA IMAGEN FILTRADA QUE OTROS DAN DE SUS VIDAS EN PÚBLICO. #SINFILTRO

Chissss...

DIBUJA UN CARTEL DE «NO MOLESTAR» QUE DEJE
CLARO COMO EL AGUA A QUÉ SE REFIERE

SIÉNTATE SIN MOVERTE
DURANTE DIEZ MINUTOS
Y DIBUJA LO QUE OBSERVES.

CREA UNA LISTA DE REPRODUCCIÓN
PARA NO HABLAR:

1. BOARDS OF CANADA
 «ALPHA AND OMEGA»

2.

3.

4.

5.

6.

7.

8.

MONTA TU SÁNDWICH PERFECTO

PAN

ETIQUETA
LOS DEMÁS
INGREDIENTES

PAN

(LAS MIGAS FORMAN PARTE DE LA VIDA.
¡EL SÁNDWICH SIGUE SIENDO PERFECTO!)

COSAS POR HACER EN INTERNET:

- [] REVISAR CORREO
- [] REVISAR NOTIFICACIONES
- [] ACTUALIZAR ESTADO
- [] BUSCAR INFORMACIÓN DE ALGUNA NOTICIA
- [] TUITEAR
- [] LEER BLOG FAVORITO
- [] REVISAR CORREO
- [] MIRAR TIENDA EN LÍNEA
- [] LEER BLOG DE AMIGO
- [] ACTUALIZAR ESTADO HABLANDO DE ÉL
- [] BUSCARSE A UNO MISMO
- [] JUGAR A UN JUEGO
- [] MIRAR UN VÍDEO
- [] DOS VECES
- [] ¡VAYA TELA!
- [] REVISAR CORREO OTRA VEZ
- [] CHATEAR CON MAMÁ
- [] CERRAR SESIÓN
- [] SACAR EL MÓVIL

¿QUIÉN ES LA PERSONA CON LA QUE SIEMPRE PUEDES CONTAR? APUNTA SU NÚMERO DE TELÉFONO. DIRECCIÓN. EMAIL. CUMPLEAÑOS. NO DEJES ESCAPAR A ESA PERSONA. DILE LO MUCHO QUE SIGNIFICA PARA TI.

PEGA EN ESTA PÁGINA
UN PÁRRAFO DE UN PERIÓDICO.
TACHA CUALQUIER COSA
DE ÉL QUE NO TE GUSTE.

PEGA UNA PÁGINA DE OTRO LIBRO O CUADERNO
 CON CINTA ADHESIVA EN ESTA PÁGINA
(A VECES ME SIENTO UN POCO SOLO)

10 COSAS QUE SE ME DAN DE MARAVILLA:

1. HACER LISTAS
2.
3.
4.
5.
6.
7.
8.
9.
10.

DÉJALE ESTA PÁGINA A UN AMIGO

ESCRIBE SOBRE EL MEJOR RECUERDO
O EXPERIENCIA QUE HAYÁIS
TENIDO JUNTOS.

DEJA PEQUEÑAS NOTAS DE ÁNIMO EN DISTINTOS ESPACIOS PÚBLICOS

LO ESTÁS HACIENDO BIEN, DE VERDAD. ¡SIGUE ASÍ!

ESTO PODRÍA SER LO QUE ESTABAS ESPERANDO.

¡HOY ES EL DÍA EN QUE POR FIN TE DARÁS UN CAPRICHO!

¡ESTO PARECE EL *PRINCIPIO* DE ALGO MUY BUENO!

MARCA LAS HORAS
A MEDIDA QUE PASEN:

- ☐ 12
- ☐ 1
- ☐ 2
- ☐ 3
- ☐ 4
- ☐ 5
- ☐ 6
- ☐ 7
- ☐ 8
- ☐ 9
- ☐ 10
- ☐ 11

- ☐ 12
- ☐ 13
- ☐ 14
- ☐ 15
- ☐ 16
- ☐ 17
- ☐ 18
- ☐ 19
- ☐ 20
- ☐ 21
- ☐ 22
- ☐ 23

¡MUY BIEN, YA ES MAÑANA!

 CONCURSO DE COMER PERRITOS CALIENTES

DIBUJA TANTOS PERRITOS CALIENTES COMO PUEDAS EN CINCO MINUTOS. ¿PREPARADOS? ¿LISTOS? ¡YA!

¡DIBUJA UN RETRATO FAMILIAR!

¡DEJA DE DARLE VUELTAS
A LO MISMO!

TAL VEZ VIVAS PARA SIEMPRE,
PERO EN CASO DE QUE NO,
¿QUÉ PONDRÁ EN TU LÁPIDA?

APUNTA 5 LUGARES EN LOS QUE PREFERIRÍAS ESTAR AHORA MISMO:

1 _____

2 _____

3 _____

4 _____

5 _____

¡AÑADE LOS PORQUÉS!

DÉJALE ESTA PÁGINA A UN AMIGO

¿POR QUÉ SOMOS AMIGOS?
¿QUÉ NOS HACE SER TAN
GENIALES JUNTOS?
(PONTE SENTIMENTALOIDE, NO PASA NADA)

PEGA UNA FOTO QUE TE
ENCANTE A ESTA PÁGINA.
¡PUEDES RECORTAR LOS BORDES
SI ES DEMASIADO GRANDE!

¡VUELVE A UNA PÁGINA ANTERIOR QUE DEJARAS EN BLANCO E INTÉNTALA OTRA VEZ!

NO, LO DIGO PORQUE, A VER, ¿QUÉ PASA CON ESE LIBRO? ¿A TI TE PARECE QUE OTRO LIBRO TE CUIDARÁ TAN BIEN COMO TE CUIDO YO? SEGURO QUE TE GUSTA PORQUE TIENE MÁS NÚMEROS DE PÁGINA QUE YO.

PEGA UN HILO ANUDADO
A ESTA PÁGINA PARA
NO OLVIDAR NUNCA ESO
TAN IMPORTANTE.

OYE,
¿TE
ENCUENTRAS
BIEN?

CIERRA LOS OJOS:
AQUÍ NO HAY NADA QUE VER,
Y ESA ES LA IDEA

1. DIBUJA UN MARCO BONITO
2. NO LE PONGAS NADA DENTRO
3. BUEN TRABAJO

DÉJALE ESTA PÁGINA A UN DESCONOCIDO

¿TE RESULTA INCÓMODO? NO TE PREOCUPES, ES «POR AMOR AL ARTE». ES CULPA MÍA: SOY UN DIARIO MUY AVASALLADOR.

HAZ UN BOCETO RÁPIDO DE LA PERSONA QUE TE HA ENTREGADO ESTO.

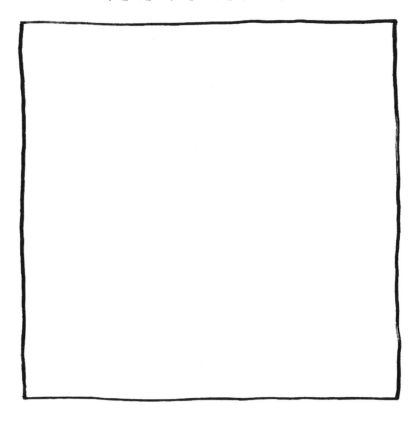

DISEÑA UN PLAN DE ACCIÓN PARA
OCUPARTE DE TUS TAREAS ESTA SEMANA:

CÓMO SE HACE: DIBUJAR UN RECTÁNGULO

1. INTENTA DIBUJAR UN CUADRADO
2. ¡ESO ES!

COSAS QUE HE SENTIDO

- ☐ TRISTEZA
- ☐ ENFADO
- ☐ ALEGRÍA
- ☐ ¡MOLA!
- ☐ ¡NO MOLA!
- ☐ CELOS
- ☐ ORGULLO
- ☐ GANAS DE GRUÑIR
- ☐ GOZO
- ☐ ESTRÉS
- ☐ CANSANCIO
- ☐ ABURRIMIENTO
- ☐ APATÍA
- ☐ PATETISMO
- ☐ FELICIDAD
- ☐ FRENESÍ
- ☐ ESPESOR
- ☐ GRAN ESPESOR
- ☐ AMOR
- ☐ SEGURIDAD

ESCRIBE ALGO #VALIOSO Y LUEGO
#ÉCHALOAPERDER CON #ETIQUETAS.

HAZ UNA LISTA CON <u>10</u> COSAS QUE TE HAGAN FELIZ:

1 _____

2 _____

3 _____

4 _____

5 _____

6 _____

7 _____

8 _____

9 _____

10 _____

DÉJALE ESTA PÁGINA A UN AMIGO

DIBÚJANOS A LOS DOS DENTRO DE 30 AÑOS
(¡SIN PIEDAD!)

PEGA UNA HOJITA PEQUEÑA A ESTA PÁGINA. ¡AY, MADRE! ¿NO SERÁ UNA FALTA DE RESPETO A LOS ÁRBOLES?

DIBUJA UN TROFEO O ALGÚN
OTRO GRAN PREMIO PARA TI.

PERO BUENO, ¡ES ENORME! ¡TIENES
QUE SER ALGUIEN MUY IMPORTANTE!

¿QUÉ HAS COLECCIONADO?

¿PEGATINAS? ¿CROMOS? ¿CALCETINES?
¡HAZ UNA LISTA O DIBÚJALO TODO AQUÍ ABAJO!

HAY QUE
PENSAR SIN
RESTRICCIONES

(CITA FAMOSA)

DIBUJA ALGO
HORRIBLE QUE NO
PUEDES DESHACER

VE A UN PARQUE. ¡PUAJ,
NATURALEZA! ¿AQUÍ
TIENEN WIFI? DIBUJA EL
ÁRBOL MÁS BONITO QUE VEAS.

CREA UNA LISTA DE REPRODUCCIÓN
PARA LLORAR:

1. THE ANTLERS
 «I DON'T WANT LOVE»

2.

3.

4.

5.

6.

7.

8.

LLENA TODO ESTE ESPACIO.
MÍRALO FIJAMENTE. AHORA SIGUE ADELANTE.

DIBUJA O ESCRIBE «BAJO EL AGUA»
HACIENDO TODAS LAS LÍNEAS ONDULADAS.
SI TE APETECE, AÑADE UN PEZ.

¡Bien!

HAZ UNA LISTA DE <u>8</u> COSAS QUE TE ASUSTEN:

1 _____

2 _____

3 _____

4 _____

5 _____

6 _____

7 _____

8 _____

¿QUÉ LLEVAS ENCIMA?
¡DIBUJA TU BOLSO, TU MOCHILA,
TU «LO QUE SEA», Y TODAS ESAS COSAS!

PEGA UN SOBRECITO DE AZÚCAR VACÍO A ESTA PÁGINA CON CINTA ADHESIVA. ¡QUÉ BUENO, ES TODA UNA DULZURA!

SOLO
azúcar

VE AL SUPERMERCADO. ¿QUÉ VES?
OBSERVA LOS CARRITOS DE LA
COMPRA. ¿QUÉ CREES QUE VA A CENAR
CADA CLIENTE? ¿QUIÉNES COMPRAN
MÁS COSAS DE PICAR?

CREA UNA LISTA DE REPRODUCCIÓN PARA CANTAR EN LA DUCHA:

1. NATALIE IMBRUGLIA
 «TORN»

2.

3.

4.

5.

6.

7.

8.

ESCRIBE UNA NOTA
PARA ALGUIEN
A QUIEN NO CONOZCAS

DOBLE TAP

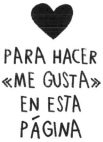

PARA HACER
«ME GUSTA»
EN ESTA
PÁGINA

SI TUVIERAS QUE PONERTE LA MISMA ROPA TODOS LOS DÍAS, ¿CUÁL SERÍA? ¿CUÁL ES TU ASPECTO CARACTERÍSTICO? ¡DESCRÍBELO O DIBÚJALO!

LIBROS FAVORITOS:

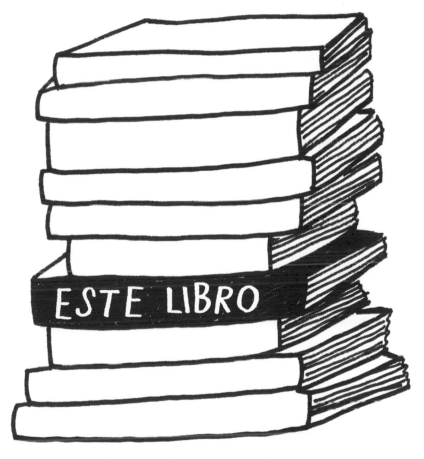

ESTE LIBRO

(¡RELLENA LOS LOMOS!)

¡DÍA DE PLAYA! ¡POR FIIIIIIIIN! DIBUJA TODO LO QUE NECESITAS:

PEGA UN MECHÓN DE TU PELO
EN ESTA PÁGINA. ¡ALGÚN
DÍA PODRÍA NO QUEDARTE
NINGUNO EN LA CABEZA!

ESTO ES LO QUE TÚ DIGAS QUE ES

LLENA ESTE ESPACIO CON
MALAS COSTUMBRES.
¡AL TERMINAR, RECÓRTALO!

¿CUÁL ES EL MEJOR CONSEJO QUE
TE HAN DADO EN LA VIDA?

¡HOY ES EL DÍA DE MIRAR HACIA
ARRIBA! BUSCA GRIETAS GRANDES,
PLACAS CURIOSAS DE TECHO Y
DETALLES ORNAMENTALES. DIBUJA
O DESCRIBE TU PREFERIDO.

APUNTA 10 COSAS QUE TE ENCANTA HACER:

1 _____

2 _____

3 _____

4 _____

5 _____

6 _____

7 _____

8 _____

9 _____

10 _____

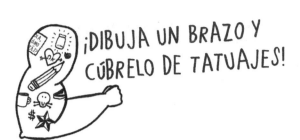

¡DIBUJA UN BRAZO Y CÚBRELO DE TATUAJES!

¡IMAGINA EL MEJOR TRABAJO DEL MUNDO Y DISÉÑATE UNA TARJETA DE VISITA!

ANVERSO:

REVERSO:

ZONA DE CONFORT:

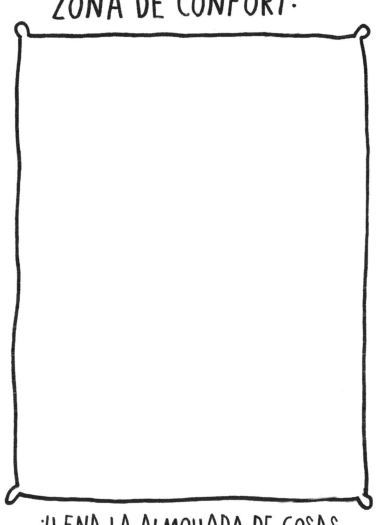

¡LLENA LA ALMOHADA DE COSAS
QUE TE HAGAN SENTIRTE
A GUSTO!

¡HOLA!

¿DÓNDE
ESTÁS?

CUÉNTAME ESA COSA TAN
GRACIOSA QUE OCURRIÓ:

¡HAS DE HUIR DE TODO!
¿ADÓNDE IRÁS? ¿CÓMO TE LLAMARÁS
A PARTIR DE AHORA?

✱ NO OLVIDES QUE EL MAÑANA ESTÁ,
 LITERALMENTE, A SOLO 1 DÍA DE DISTANCIA.

¿QUÉ PLAN TENEMOS HOY?

¿TE VENDRÍA BIEN UN DINERITO?
¡RECORTA LOS DIENTES Y PONLOS
DEBAJO DE LA ALMOHADA!

(DIBUJA MÁS SI TE HACEN FALTA)

DIBÚJATE A TI MISMO COMO UNA CUCHARA. ¿ERES GRANDE O PEQUEÑA?

ESCRÍBELO BIEN GRANDE

AYÚDAME
A LLENAR ESTA PÁGINA
DE GARABATOS

VE A UN CENTRO COMERCIAL. NO COMPRES NADA.
¿QUÉ HA SIDO LO QUE MÁS QUERÍAS LLEVARTE?

NECESITO:

QUIERO:

¡ALLÁ
VAMOS!

DIBUJA UN AUTORRETRATO TAL CUAL ESTÁS AHORA MISMO

¡CELEBRA QUE ESTÁS VIVO!

DÉJATE BUENOS CONSEJOS PARA RELEERLOS MÁS ADELANTE:

«A CABALLO REGALADO NO LE MIRES EL DIENTE.»

—EXCEPTO SI LE VAS A DAR UNA ZANAHORIA. EN ESE CASO, SÍ.

LA ÚNICA PERSONA A LA
QUE PUEDES CAMBIAR ERES TÚ.

MIS 5 PROBLEMAS MÁS GRAVES

1. _____

2. _____

3. _____

4. _____

5. _____

TÁCHALOS CUANDO SE VUELVAN INSIGNIFICANTES

¡TE DOY DOS
LIKES!

SEAMOS SINCEROS:
¿CÓMO ESTÁS DE VERDAD?

(MEJOR NO ENSEÑEMOS ESTA
PÁGINA A NADIE, CREO.)

BORRA TODA
NEGATIVIDAD
QUE SE INTERPONGA EN TU CAMINO.

¡ALEGRA
ESA CARA!

HAZ UNA LISTA DE COSAS QUE TE ENCANTEN DE TI:

LLENA ESTA PÁGINA CON LÍNEAS LARGAS Y RECTAS. PUEDE QUE NO SEAN «PERFECTAS», PERO DA LO MISMO CON TAL DE QUE LLEGUES AL FINAL.

¡SÉ QUE LO HARÉ BIEN!

EVENTO SUGERIDO

QUE TE DÉ UN POCO EL SOL

ASISTIRÉ QUIZÁ OCULTAR

EL LUGAR AL QUE VAS

(ESTO NO ES UN ESCALÓN)

7.

6.

5.

4.

3.

2.

1. MÁRCATE OBJETIVOS

EL LUGAR EN EL QUE ESTÁS

1. ESTA OBRA ES CREACIÓN MÍA, PERO NO HABRÍA SIDO POSIBLE SIN UNA COMUNIDAD DE ARTISTAS Y MAKERS CUYO TRABAJO CREATIVO, SURGIDO DE MENTES AFINES, ES AL MISMO TIEMPO INSPIRADOR Y ÚTIL.

2. GRACIAS A TODOS LOS QUE CREEN EN MÍ, INCLUSO CUANDO NO SÉ QUÉ ESTOY HACIENDO. MI AGRADECIMIENTO A TODO AQUEL A QUIEN ALGUNA VEZ HAYA ENCANTADO ALGO CONSTRUIDO POR MÍ, ESCRITO POR MÍ, O QUE HAYA PULSADO ALGÚN BOTÓN CON FORMA DE CORAZÓN.

3. ESCRIBÍ ESTE LIBRO DURANTE UN AÑO MUY DIFÍCIL. PUEDE PARECER IMPOSIBLE SUPERAR 365 DE LO QUE SEA, PERO ESTO ES LA NOTA QUE ME ESCRIBÍ A MÍ MISMO. GRACIAS A MIS AMIGOS, FAMILIA Y A MITCHELL KUGA, QUE HA SIDO AMBAS COSAS.

4. GRACIAS A LA CANTAUTORA MICHELLE BRANCH, A QUIEN NO CONOZCO EN PERSONA.